小楷東方朔畫像贊五種

◎高清原跡 ◎排比條陳 ◎歷代集評 ◎釋文點校

（晋）王羲之 書　藝文類聚金石書畫館 編

越州石氏本　停雲館刻本

寶晉齋刻本

三松堂藏本　明王寵臨本

浙江人民美術出版社

圖書在版編目(CIP)數據

小楷東方朔畫像贊五種 /（晋）王羲之書 ；藝文類
聚金石書畫館編. —— 杭州 ：浙江人民美術出版社，
2023.4
　ISBN 978-7-5340-9731-7

　Ⅰ．①小… Ⅱ．①王… ②藝… Ⅲ．①楷書－碑帖－
中國－東晋時代 Ⅳ．①J292.23

　中國國家版本館CIP數據核字(2023)第038709號

小楷東方朔畫像贊五種

〔晋〕王羲之 書　藝文類聚金石書畫館 編

責任編輯　霍西勝
責任校對　余雅汝
責任印製　陳柏榮

出版發行　浙江人民美術出版社
　　　　　（杭州市體育場路347號）
經　　銷　全國各地新華書店
製　　版　浙江時代出版服務有限公司
印　　刷　浙江海虹彩色印務有限公司
版　　次　2023年4月第1版
印　　次　2023年4月第1次印刷
開　　本　787mm×1092mm　1/12
印　　張　4.666
字　　數　60千字
書　　號　ISBN 978-7-5340-9731-7
定　　價　50.00圓

如有印裝質量問題，影響閱讀，
請與出版社營銷部（0571-85174821）聯繫調換。

出版説明

《東方朔畫像贊》（亦作《東方朔畫贊》），晉夏侯湛。湛字孝若，譙國譙（今安徽亳州）人。幼有文才，文章宏富，善構新詞。姿貌俊美，與潘嶽友善，京城稱之爲「連璧」。然久沉下僚，「朝野多歎其屈」。《晉書》有傳。

《東方朔畫像贊》全文短小精悍，在對東方朔的褒獎和稱贊的同時，也寄託了夏侯湛深厚的情感，尤其是文中評價東方朔「濁其道而穢其跡，清其質而濁其文」，見解獨特，言人所未言，故爲後世所推崇。史載，王羲之曾抄寫該文贈送王修：「王修，字敬仁，官至著作郎。善隸書，嘗求右軍書，乃寫《東方朔畫像贊》與之，殆欲窮其妙，而未盡其美。」然而，這份《東方朔畫像贊》墨跡的流傳却撲朔迷離，一方面文獻明確記載，王修死後，其母將墨跡納棺殉葬，故理論上不應尚流傳後世；另一方面，唐初褚遂良所編《晉右軍王羲之書目》中，《東方朔畫像贊》又赫然在目。歷來學者對此存在不同的看法，或認爲文獻的記載存在錯誤，或認爲現在流傳的《東方朔畫像贊》與寫給王修的并非同一件，或認爲現在流傳的《東方朔畫像贊》是僞作，等等。

無論流傳的小楷《東方朔畫像贊》真僞如何，都不妨礙它成爲唐宋以後書法史上的經典作品。目前我們所見到的落款爲「永和十二年五月十三日書與王敬仁」《東方朔畫像贊》，筆力頓挫勁挺，結體嚴緊工整，且富於變化，整體風格清麗明快，無怪乎後人跋稱「其結束波策，若優孟之學叔敖。至其隱勁于圓，藏巧于拙，黯澹有餘，鋒穎不露，信非唐人不能臻此」。

本次出版《小楷東方朔畫像贊五種》，收録越州石氏本、《寶晉齋法帖》所收本（下稱寶晉齋刻本）、三松堂藏本、《停雲館法帖》所收本（下稱停雲館刻本）以及明王寵所臨本，將其排比條陳，以便讀者研讀和學習。同時，臺北「故宮博物院」藏有唐人臨《東方朔畫像贊》墨跡，其後有宋米芾所書「此唐人臨右軍書」一行，可見此作確實彌足珍貴，故我們將其以附録形式收入書内。另外，書後還收録了歷代集評以及釋文，希望對讀者深入、全面地瞭解小楷《東方朔畫像贊》有所助益。

大夫諱朔字雾倩平原厭次人也魏建安中分厭次以

雾倩平原厭次人也魏建安中分次以

雾倩平原厭次人也魏建安中分次以

大夫諱朔字雾倩平原厭次人也魏建安中分厭次以

雾倩平原厭次人也魏建安中分次人

為樂陵郡故又為郡人焉先生事漢武帝漢書具載

又為郡人焉先生事漢書具載

又為郡人焉先生事漢武帝漢書具載

為樂陵郡故又為郡人焉先生事漢武帝漢書具載

又為郡人焉先生事漢武帝漢書具載

三

其事先生瓌瑋博達思周變通以濁世不可以富

瑋博達思周變通以為濁世不可以富

瑋博達思周變通以為濁世不可以富

其事先生瓌瑋博達思周變通以濁世不可以富

瑋博達思周變通以為濁世不可以富

樂也故薄游以取位苟出不可以直道也故傾抗以傲世

位苟出不以直道也故傾抗以傲世

位苟出不以直道也故傾抗以傲世

樂也故薄游以取位苟出不可以直道也故傾抗以傲世

位苟出不以直道也故傾抗以傲世

不可以垂訓故匹諫以明節明節不可以久安也故談諧以

不可以垂訓故匹諫

不可以久安也故談諧以

不可以垂訓故匹諫

不可以久安也故談諧以

不可以垂訓故匹諫以明節不可以久安也故談諧以

不可以垂訓故匹諫

不可以久安也故談諧

取容潔其道而穢其跡清其質而濁其文施張而取

取容潔其道而穢其跡清其質而

取容潔其道而穢其跡清其質而

取容潔其道而穢其跡清其質而濁其文施張而取

取容潔其道而穢其跡清其質而

為耶進退而不離羣若乃遠心曠度瞻智宏材倜儻

為耶進退而不離羣若乃

為耶進退而不離羣若乃

為耶進退而不離羣若乃遠心曠度瞻智宏材倜儻

為耶進退而不離羣若乃

博物觸類多能合變以明筭幽讚以知來自三墳五

博物觸類多能合變以明讚以知來

博物觸類多能合變以明讚以知來

博物觸類多能合變以明筭幽讚以知來自三墳五

博物觸類多能合變以明讚以知來

典八素九丘陰陽圖緯之學百家衆流之論周給敏

捷之辯枝離覆逢之數經脉藥石之藝射御書計

捷之辨枝離覆逢之數經脉藥石之藝射御書計

捷之辨枝離覆逢之數經脉藥石之藝射御書計

捷之辨枝離覆逢之數經脉藥石之藝射御書計

捷之辨枝離覆逢之數經脉藥石之藝射御書計

之術乃研精而究其理不習而盡其巧經目而諷於口過

耳而闇於心夫其明濟開窞苞舍弘大淩轢卿相誚

耳而闇於心夫其明濟開窞苞舍弘大淩轢卿相誚

耳而闇於心夫其明濟開窞苞舍弘大淩轢卿相誚

耳而闇於心夫其明濟開窞苞舍弘大淩轢卿相誚

耳而闇於心夫其明濟開窞苞舍弘大淩轢卿相誚

一三

唅豪傑戲萬乗若寮友視疇列如草芥雄節邁

倫高氣蓋世可謂拔乎其萃遊方之外者也談者又以

倫高氣蓋世可謂拔乎其萃遊方之外者也談者又以

倫高氣蓋世可謂拔乎其萃遊方之外者也談者又以

倫高氣蓋世可謂拔乎其萃遊方之外者也談者又以

倫高氣蓋世可謂拔乎其萃遊方之外者也談者又以

先生噓吸沖和吐故納新蟬蛻龍變棄世登仙神麥

先生噓吸沖和吐故納新蟬蛻龍變棄世登仙神麥

先生噓吸沖和吐故納新蟬蛻龍變棄世登仙神麥

先生噓吸沖和吐故納新蟬蛻龍變棄世登仙神麥

先生噓吸沖和吐故納新蟬蛻龍變棄世登仙神麥

造化靈為星辰此又奇恠悅惚不可備論者也人来守

此國僕自京都言歸定省觀先生之縣邑想先生之高

此國僕自京都言歸定省觀先生之縣邑想之高

此國僕自京都言歸定省觀先生之縣邑想之高

此國僕自京都言歸定省觀先生之縣邑想先生之高

此國僕自京都言歸定省觀先生之縣邑想之高

風俳佪路寢見先生之遺像逍遙城郭覩先生之祠

風俳佪路寢見先生之遺像逍遙城郭覩生之祠

風俳佪路寢見先生之遺像逍遙城郭覩生之祠

風俳佪路寢見先生之遺像逍遙城郭覩先生之祠

風俳佪路寢見先生之遺像逍遙城郭覩生之祠

宇慨然有懷乃作頌曰

宇慨然有懷乃作頌曰其辭曰

宇慨然有懷乃作頌曰其辭曰

宇慨然有懷乃作頌曰其辭曰

宇慨然有懷乃作頌曰其辭曰

矯矯先生肥遯居貞退弗終否進㣲避榮臨世濯足稀

矯矯先生肥遯居貞退弗終否進㣲避榮臨世濯足稀

矯矯先生肥遯居貞退弗終否進㣲避榮臨世濯足稀

矯矯先生肥遯居貞退弗終否進㣲避榮臨世濯足稀

矯矯先生肥遯居貞退弗終否進㣲避榮臨世濯足稀

古振纓涅而無滓既濁能清無滓伊何高明剋柔

能清伊何視瀯若浮樂在必行處儉罔憂跨世淩時

能清伊何視瀯若浮樂在必行處儉罔憂跨世淩時

能清伊何視瀯若浮樂在必行處儉罔憂跨世淩時

能清伊何視瀯若浮樂在必行處儉罔憂跨世淩時

能清伊何視瀯若浮樂在必行處儉罔憂跨世淩時

遠蹈獨遊瞻望往代㣲想遐蹤邈邈先生其道猶龍

遠蹈獨遊瞻望往代㣲想遐蹤邈邈先生其道猶龍

遠蹈獨遊瞻望往代㣲想遐蹤邈邈先生其道猶龍

遠蹈獨遊瞻望往代㣲想遐蹤邈邈先生其道猶龍

遠蹈獨遊瞻望往代㣲想遐蹤邈先生其道猶龍

染跡朝隱和而不同棲遲下位聊以從容我來自東言

染跡朝隱和而不同棲遲下位聊以從容我來自東言

染跡朝隱和而不同棲遲下位聊以從容我來自東言

染跡朝隱和而不同棲遲下位聊以從容我來自東言

染跡朝隱和而不同棲遲聊以從容我來自東

適茲邑敬問墟墳企佇原隰虛墓徒存精靈永戢

適茲邑敬問墟墳企佇原隰虛墓徒存精靈永戢

適茲邑敬問墟墳企佇原隰虛墓徒存精靈永戢

適茲邑敬問墟墳企佇原隰虛墓徒存精靈永戢

適茲邑敬問墟墳企佇原隰虛墓徒存精靈永戢

民思其軌祠宇斯立俳佪寺寢遺像在晶周游祠宇

民思其軌祠宇斯立俳佪寺寢遺像在晶周

民思其軌祠宇斯立俳佪寺寢遺像在晶周

民思其軌祠宇斯立俳佪寺寢遺像在晶周游祠宇

民思其軌祠宇斯立俳佪寺寢遺像在晶周

庭序荒蕪橡棟傾落草萊弗除肅肅先生豈焉是

庭序荒蕪橡棟傾落草萊弗除肅肅先生豈焉是

庭序荒蕪橡棟傾落草萊弗

庭序荒蕪橡棟傾落草萊弗除肅肅先生豈焉是

庭序荒蕪橡棟傾落草萊弗除肅肅先生豈焉

二九

居三弗刑遊；我情昔在有德罔不遺靈天秩有禮

居；弗刑遊；我情昔在有德罔不遺靈天秩有禮

居；弗刑遊；我情昔在有德罔不遺靈天秩有禮

居三弗刑遊；我情昔在有德罔不遺靈天秩有禮

居；弗刑遊；我情昔在有德罔不遺靈天秩有

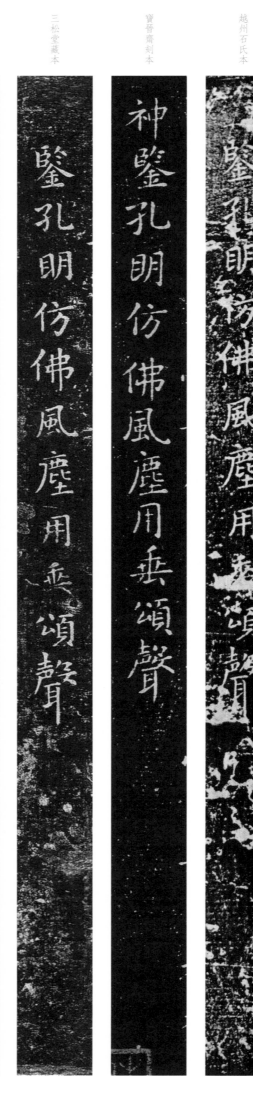

神鑒孔明仿神風塵用垂頌聲

鑒孔明仿佛風塵用乘頌聲

鑒孔明仿佛風塵用乘頌聲

神鑒孔明仿佛風塵用垂頌聲

鑒孔明仿佛風塵用頌聲

永和十二年五月十三日書與王敬仁

永和十二年五月十三日書與王敬仁

永和十二年五月十三日書與王敬仁

永和十二年五月十三日書與王敬仁

永和十二年五月十三日書與王敬仁

情乎原厥次久也魏建安中分

又為郡人焉先生事漢武帝漢書具載

瑋博達悉周變以為濁世不可以富

位苟出不以宜道也故傾抗以傲世

不可以久安也故談諧以

不可以並訓故忘諫

取容挈其道而穢其跡清其質而

為邪進退而不離群若乃

博物觸類多能合變以明

典墳素兀立陰陽圖緯之學百家眾流之論周給敏

摶之辯核離覆迁之數經脉藥石之藝非御書計
之術乃所精而究其其理不習而盡其巧經目而諷於日過
頁而闇於芯夫其明濟開窗芭合弘火淺輒卿相謔遻
啥豪築戲萬兼若審交視瞳列如草菜雄節遻
倫高氣盖世可謂及乎其萃逢方之外者也談者又
先生虚吸冲私吐故納新蟬蜕龍變棄世登仙神交
遨花靈為星辰此又竒恍惚不可備輪者也大人來
此國傑自高都言歸窂省覩先生之縣邑想之高
風非徊路寔見先生之遺像逍遙城郭覩一生之祠

宇慨然而作頌曰其辭曰

矯先生距居貞退世終吝進耀奔臨世羅身稱

奇振纓淫而無罣既還濁能清無罣何高明晃亦無

能浮存何視浮若浮樂又衍庽罔罣蟜世浚時

遠蹈獨遊瞻望徒代裏褪迤跡題先生真道猶龍

染跡朝隱和而不同樓遅速聊佻容我來自東簪

適茲邑敬閒壚墳谷行原隱虛墓存精靈永歲

民思其輒祠宇斯立俳徊寺候遺家在囿周

庭庪蕪蕪摧棟傾落莒菜弗除廥先墅豈爲宴

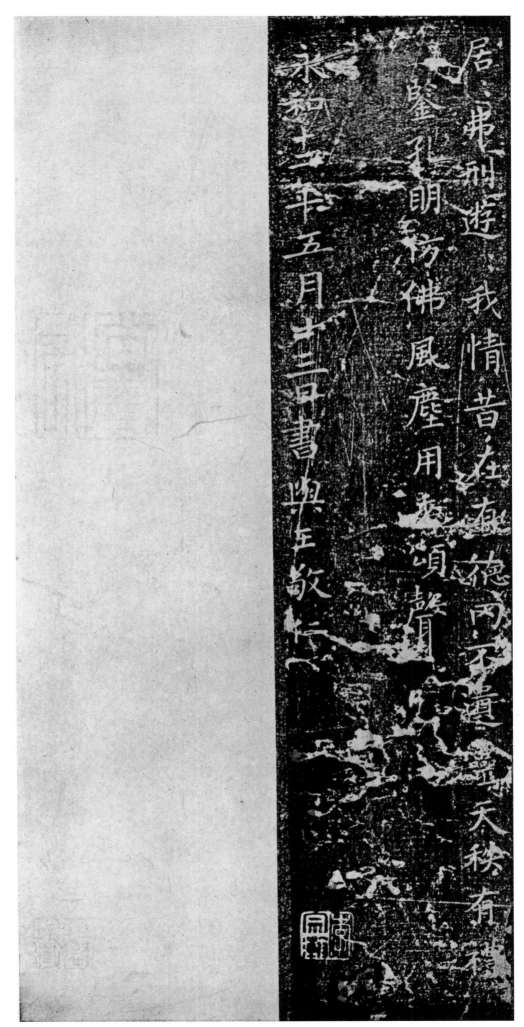

大夫諱朔字曼倩平原厭次人也魏建安中分

厭次以為樂陵郡故又為郡人焉先生事漢武

帝漢書具載其事先生瓌瑋博達思周變通以

濁世不可以富樂也故薄遊以取位苟出不可

以直道也故詼諧以傲世不可以垂訓故正諫

以明節明節不可以久安也故談諧以取容絜

其道而穢其跡清其質而濁其文弛張而不為

其道而穢其跡清其質而濁其文弛張而不為

邪進退而不離群若乃遠心曠度瞻智宏材倜

儻博物觸類多能合變以明筭幽讚以知來自

三墳五典、八索九丘陰陽萮緯之學百家眾流
之論周給敏捷之辨枝離覆逆之數經脉藥石
之藝射御書計之術乃研精而究其理不習而
盡其巧目而諷於口過耳而闇於心夫其明
濟開豁含弘大淩轢卿相詞唅豪傑戲萬乘
若窾友視疇列如草茅雄節邁倫高氣盖世可
謂拔乎其萃遊方之外者也談者文以先生噓
吸沖和吐故納新蟬蛻龍變棄世登仙神友造
化靈為星辰此又奇怪恍惚不可備論者也大人

来守此國僕自京都言歸定省覩先生之縣邑想
先生之高風俳佪路寢見先生之遺像逍遙城郭
覩先生之祠宇慨然有懷乃作頌曰其辭曰
穆：先生肥遁居貞退弗終否進廼進崇臨世濯
明剋柔能清伊何視溁若浮樂在必行廞儔罔
之稱古振纓湮而無渾既湄能清無渾伊何高
憂踦世淩時遠蹈獨遊瞻望往代曼想遐逖邈；
先生其道猶龍染跡朝隱和而不同棲遲下位聊
以從容我来自東言適玆邑敬問墟墳企佇原

闃虛墓徒存精靈永哉民思其軌祠宇斯立俳

佃寺寢遺像在留周游祠宇庭序荒蕪榛棟傾

落草萊弗除肅肅先生豈焉是居弗刑遊我

情昔在有德囧不遺靈天秩有禮神鑒孔明仿

佛風塵用垂頌聲

永和十二年五月十三日書與王敬仁

寧僑平原厭次人也魏建安中分

又為郡人焉先生事漢武帝漢書具載

瑋博達思周變通以為濁世不可

位苟出不□以直道也故頹抗以傲世

不可以乘訓故忘諫不可以久安也故談諧

取容潔其道而穢其跡清其質而

為耶進退而離羣若乃

博物觸類多能合變以明讚以知來

典六素九丘陰陽圖緯之學百家眾流之論周給

捷之辯枝離覆逆達之數經脉藥石之藝射御書

之術乃研精而究其理不習而盡其巧經目而諷於過

耳而闇於心夫其明濟開霩包含弘大淩轢卿相謝

呤豪傑戲萬乘若寮友視疇列如草芥雄節

邁倫高氣蓋世可謂拔乎其萃遊方之外者也談

先生噓吸沖和吐故納新蟬蛻龍變棄世登仙神

造化靈為星辰此又奇怳惚不可備論者也

此國僕自京都言歸定省觀先生之縣邑想

風俳佪路寢見先生之遺像逍遙城郭觀　生之祠

宇慨然有懷乃作頌曰其辭曰

鴽々先生肥遁居貞退弗終否進厶違榮臨世濯足稀無

古振纓湦而無滓既濁能清無滓伊何高明剋柔無冈真跨世逯時

能清伊何視淥若浮樂在必行處

遠蹈獨遊瞻望往代炗想遐踪邈々生其道猶龍

染跡朝隱和而不同棲遲下位聊以從容我來自東言

適茲邑敬問墟墳金佇原隰虛墓徒存精靈永歲
民思其軌祠宇斯立徘佃寺寢遺像在圖周字
庭序荒蕪棟傾落草莱芙

居弗刑遊我情昔在有德丙不遺靈天秩有禮
鑒孔明仿佛風塵用乘頌聲

永和十三年五月十三日書與王敬仁

寧僦平原厭次人也魏建安中分安以文為郡

人焉先生事漢武帝漢書具載辭博達思周變

通以為濁世不可以富位苟出不以直道也故頡抗

以像之世不訓以善訓撥亂陳諫　不可以久安也

故諧以取容潔其道而我其跡清其質而

談諧以取容潔其道而我其跡清其質而

不為郎進退而未離濘品乃

博物觸類多能合變以明　讚以知來

八素九丘陰陽圖緯之學百家眾流之論周給敏

捷之辨技雕蓬達之縠經脈藥石之藝射郎書

計之術乃研精而究其理不習而諷

於口過耳而闇於心夫其明濟開塞苞含弘大凌

轢歸褵謝吟豪藥戲萬乘若宗虎視疇列如草

茅雄節邁倫高氣蓋世可謂挺乎其莘遊方之

外者也談者又以先生霍吸冲和吐故納新蟬蛻龍

壞蠹世登仙莂一發化靈為星辰此又奇惟怳惚

不可備論者也大人來此國僕自京都言歸定省

觀先主之縣品想六島賦徘徊路寢見先生之

遺像道邊城郭親生之祠宇愾然有懷乃作

四五

頌曰其辭曰

翹翹先生　肥遯居貞　退弗終否　退太遲祭　臨世濯

之稀古　振纓湼而無滓　既能清　無滓伊何　高

明剖荼　無纇清伊何　視涤若濘　樂在必行　慶罔

憂跨世違時　遠蹈蹋遊　遒望佳代　爰想遊跡　遯

從容代來　自東言適茲邑　敬闡壖墳　企原隰展

生其道猶龍　涤跡朝隱　和而不同　接遙下位　聊以

墓徒衎轅憊　永歳民思其軌　祠宇斯立　俳佪寺

寢遺像在畫周　宇庭邛羕蕪　檐棟傾落草萊

弗除荊先生豈為是一郵刑遙三育告在有

德同不遠靈天秩有禮峚孔朋行佛謙壁行主

勞

永和十二年五月十三日書與王敬仁

題庶人臨右軍書正市

試言其由，略陳數意。止如《樂毅論》《黃庭經》《東方朔畫贊》《太師箴》《蘭亭集序》《告誓文》，斯并代俗所傳，真行絕致者也。寫《樂毅》則情多怫鬱。書《畫贊》則意涉瓌奇。《黃庭經》則怡懌虛無。《太師箴》又縱橫爭折。暨乎蘭亭興集，思逸神超；私門誡誓，情拘志慘。所謂「涉樂方笑，言哀已歎」。（唐孫過庭《書譜》，明刻百川學海本）

章黃先生文集》第二十八《跋法帖》，四部叢刊景宋乾道刊本）

予嘗觀《東方畫贊》墨跡，疑是吳通微兄弟書，然不敢質也。遣筆結字，極似通微書《黃庭外景》也。如佛頂石刻，止是經生書，不可引與同列矣。（宋黃庭堅《豫章黃先生文集》第二十八《題東方朔畫贊後》，四部叢刊景宋乾道刊本）

王右軍《筆陣圖》前有自寫真，紙緊薄如金葉，索索有聲。趙竦得之于一道人，章惇借去不歸。王右軍書家譜，在山陰縣王氏。右軍《東方朔畫贊》，糜破處歐陽詢補之。在丁諷學士家，歸宗室令時，劉涇以僧繇畫梁武帝像易去。（宋米芾《書史》，明刻百川學海本）

東坡先生云，大字難於結密而無間，小字難於寬綽而有餘。寬綽而有餘，如《東方朔畫像贊》、《樂毅論》、《蘭亭禊事詩叙》，先秦古器科斗文字；結密而無間，如焦山崩崖《瘞鶴銘》、永州磨崖《中興頌》、李斯嶧山刻秦始皇及二世皇帝詔。近世兼二美，如楊少師之正書行草，徐常侍之小篆。此雖難爲俗學者言，要歸畢竟如此。（宋黃庭堅《豫章黃先生文集》第二十九《書贈福州陳繼月》，四部叢刊景宋乾道

此字與《東方朔畫贊》相似，而子瞻謂《畫贊》亦非右軍書。人間愛憎常自不合，如退之、柳子厚論《鶡冠子》可知也。（宋黃庭堅《豫

平生所見《東方生畫贊》未有如此本之精神者，筆意大概與《賀捷表》《曹娥碑》相似。不知何人所刻，石在何處，是可寶也。朱熹仲晦父。（宋朱熹《晦庵先生朱文公文集》卷第八十四《跋東方朔畫贊》，四部叢刊景明嘉靖本）

《東方生畫贊》，用筆極痛快，今時傳摹，去真甚遠，猶可喜。（宋黃庭堅《山谷別集》卷十《跋東方朔畫贊》，清文淵閣四庫全書本）

李陽冰上李嗣真論右軍書有云，《畫像贊》《洛神賦》姿儀雅麗，有矜莊嚴肅之象。視之信然。（宋樓鑰《攻媿集》卷七十一《跋施武子所藏諸帖·王右軍東方畫贊》，清武英殿聚珍版叢書本）

王修，字敬仁，濛之子，官至著作郎。善隸書，嘗求右軍書，乃寫《東方朔畫像贊》與之，殆欲窮其妙，而未盡其美。（宋陳思《書小史》卷五，清文淵閣四庫全書本）

《畫贊》世傳晉右將軍王羲之書，考其筆墨蹊逕輒不類，知後人爲之，託之逸少以傳也。昔王濛子修嘗求書右軍，王羲之爲寫《東方朔畫贊》與之。敬仁亡，其母見平生所恶，內棺中，故知此書不傳久矣。唐自貞觀購書，逮開元，搜訪亦既盡矣。校定大王書二卷，《黃庭》第一，《畫贊》第二，《告誓》第三。韋挺以《畫贊》是偽蹟。夫《畫贊》已亡，而更出者，可知其爲偽也。今世所傳，疑不在韋挺論中。彼得存于貞觀而入錄，當亦有可亂真處。今之傳者，不能便入貞觀錄也。（宋董逌《廣川書跋》卷六《畫贊》，明津逮秘書本）

右唐人所摹《東方朔畫像贊》，圭角混融，而光精燁然，非深知晉人筆法者不能。予在中秘獲觀褚登善鈎搨《黃庭經》，與此正同，雖紙墨亦不殊，信可寶也。（明宋濂《宋學士文集》卷第五十六《題唐摹東方朔畫像贊》，四部叢刊景明正德本）

黃山谷謂《東方朔畫贊》疑是吳通微所書。觀其遺筆結體，絕與通微《黃庭外景經》相類。山谷一代名人，其論此帖猶稱疑而不敢質，後學尚何言哉。（明元戴良《九靈山房集》卷二十二《跋東方朔畫贊》，

四部叢刊景明正統本）

趙松雪臨王右軍《東方朔畫像贊》，跋云：右軍小楷存於代者，惟《樂毅論》《黃庭經》及《東方朔畫像贊》耳。余深愛此墨本《畫贊》，筆意清古，思齊有此，以情求之，不我靳也。乃爲臨此本歸之。王敬美謂當時魏公臨以與思齊，深恐不得當，寧知今日趙蹟昂於古搨數等耶。然元美跋趙臨《黃庭經》，又以爲古搨有飛天仙人之致，趙雖極意，終爲所形，何也。（明李日華《六研齋筆記》卷四《趙子昂臨東方朔畫像贊》，明刻清乾隆修補本）

余聞前輩論二王書古人文章，皆因人與文而異其體。如《樂毅論》之方整莊重，《東方朔畫像贊》之跌宕不羈，《曹娥碑》《洛神賦》之憂苦飄逸，要當心領神會。（明唐之淳《唐愚士詩》卷三《題趙文敏公書韋蘇州詩後》，清文淵閣四庫全書本）

《東方朔畫像贊》，相傳逸少真蹟，乃永和十二年五月十三日書與王敬仁者，筆蹤茂密，法律森嚴。其糜破處，歐陽詢補之。宋初在丁諷學士家，尋入宣和秘殿，有御題璽記。暨南渡後，復歸趙與勲家。雜見《書史》《書譜》《雲烟過眼錄》中。國朝嘉靖間，爲朱太保希孝所購，蓋絕世之寶也。太保卒，流傳至關中，今藏南太史處，珍異何減連城夜光矣。按，逸少小楷，此贊與《樂毅》《黃庭》《太師》《告誓》《宣示》《累表》也。《蘭亭》行書。《稚恭》《王畧》等帖，并草書。草十行，敵行書一字。行十行，敵真書一字耳。況《樂毅》就石書丹，《黃庭》後人傳會，《宣示》倣傚元常。迨《太師》《告誓》《累表》，一一出此《贊》下。即小有剝蝕，得之固足以豪也。

逸少《東方朔畫像贊》，趙子昂有臨本并跋，亦見韓太史家。較之真跡，不差毫髮。

或問《東方朔畫像贊》是逸少書否。余曰，此帖米芾載之《書史》，定爲真跡，無貶辭。魯直疑爲吳通微筆，好奇之論也。（以上俱見明張丑《清河書畫舫》卷一下，清文淵閣四庫全書本）

餘清堂藏右軍《遲汝帖》，是唐模本，紙色頗晦，而墨采動人，亦名卷也。又藏唐人絹本臨《東方朔畫像贊》，本身有米芾題識一行，惜破損處多，然不失爲名帖也。（明張丑《真蹟日錄》卷二，清文淵閣

四庫全書本）

唐人臨本《東方朔畫像贊》一卷，書法遒勁，與刻本上不相符。

後有米元章等數人題識，書法甚佳。（清吳其貞《書畫記》卷二，清乾

隆寫四庫全書本）

貞觀所購大王書評定，以《黃庭》第一，《畫贊》第二，則知此

帖唐時尚在御府，所謂殉葬王敬仁乃僞也。書法挺勁，與他書稍異。唐

初諸賢無不自此入手，而柳誠懸得之爲多。觀《護命經》，固全用其法

也。（清孫承澤《庚子銷夏記》卷五《王右軍東方朔畫贊》，清文淵閣

四庫全書本）

釋文點校

大夫諱朔，字曼倩，平原厭次人也。魏建安中，分厭次以[二]爲樂陵郡，故又爲郡人焉。事漢武帝，《漢書》具載[三]其事。

先生瓌瑋博達，思周變通，以爲濁世不可以富[四]樂也，故薄遊以取位；苟出不可以直道也，故頡頏以傲世[五]。傲世不可以垂訓，故正諫以明節。

明節不可以久安也，故談諧以[六]取容。潔其道而穢其跡，清其質而濁其文。馳張而不[七]爲邪，進退而不離群。若乃遠心曠度，贍智宏材。倜儻[八]博物，觸類多能。合變以明筭，幽贊以知來。自三墳、五[九]典、八索、九丘，陰陽圖緯之學，百家衆流之論，周給敏[一〇]捷之辨，枝離覆逆之數，經脈藥石之藝，射御書計[一一]之術，乃研精而究其理，不習而盡其巧，經目而諷於口，過[一二]耳而暗於心。夫其明濟開豁，苞含弘大，陵轢卿相，嘲[一三]啁豪桀，（籠罩靡前，跆籍貴勢，出不休顯，賤不憂戚，）戲萬乘若寮友，視儔列如草芥。雄節邁[一四]倫，高氣蓋世，可謂拔乎其萃，遊方之外者也。談者又以[一五]先生噓吸沖和，吐故納新；蟬蛻龍變，棄俗登仙；神交[一六]造化，靈爲星辰。此又奇怪恍惚，不可備論者也。大人來守[一七]此國，僕自京都言歸定省，睹先生之縣邑，想先生之高[一八]風；徘徊路寢，見先生之遺像；逍遙城郭，觀先生之祠[一九]宇。慨然有懷，乃作頌曰。

其辭曰[二〇]：

矯矯先生，肥遁居貞。退弗終否，進亦避榮。臨世濯足，希[二一]古振纓。涅而無滓，既濁能清。無滓伊何，高明克柔[二二]。能清伊何，視汙若浮。樂在必行，處儉岡憂。跨世淩時[二三]，遠蹈獨遊。瞻望往代，爰想遐蹤。邈邈先生，其道猶龍[二四]。染跡朝隱，和而不同。棲遲下位，聊以從容。我來自東，言[二五]適茲邑。敬問墟墳，企佇原隰。墟墓徒存，精靈永戢[二六]。民思其軌，祠宇斯立。徘徊寺寢，遺像在圖。周遊祠宇[二七]，庭序荒蕪。槺棟傾落，草萊弗除。蕭蕭先生，豈焉是[二八]居。是居弗刑，悠悠我情。昔在有德，岡不遺靈。天秩有禮[二九]，神監孔明。仿佛風塵，用垂頌聲[三〇]。